人美书谱

隶书

東漢

曹全碑

人民美术出版社编

人民美術出版社

北京

簡　介

《曹全碑》，全名爲《漢郃陽令曹全碑》，東漢中平二年（一八五）十月立。明萬歷年間出土于陝西省郃陽縣（今陝西合陽）東郊莘里村，一九五六年移藏於西安碑林博物館。出土時碑身完好，殘泐很少，後因地震，碑身斷裂。

《曹全碑》碑高二百五十三厘米，寬一百二十三厘米。碑額爲篆書已佚。碑正文爲隸書：碑陽正文十九行，滿行四十五字，係屬下群僚集資刻石，記述曹全生平事迹、歌功頌德之文字，隔三行之左下方刻有做碑年月；碑陰共五列，現殘存五十七人之官職、姓名以及釀資金額等。

碑主曹全，字景完，敦煌效穀人。先祖爲周之冑，五代以內皆賢達。曹全年幼時聰敏好學，德性賢孝，從政后清廉賢能，威震四方。建寧二年，舉孝廉，除郎中，拜西域戊部司馬，征討疏勒國王和德。時遭胞弟夭亡，棄官還鄉，又遇禁網，于家中隱居七年。光和六年，復舉孝廉。光和七年，除郎中，拜酒泉祿福長，轉拜郃陽令，鎮壓郭家起義，并采取措施緩和階級矛盾，用自家錢賑濟弱勢群體。他廣聽民意，開明治事，官民戴恩。此外，碑文也從側面反映了東漢末年的農民起義，具有重要的歷史價值。

此碑是隸書中秀美一派的典型，作品點畫圓潤，綫條飄逸，風格秀逸多姿，結體勻整舒展。碑石精細，碑身完整，是目前中國漢代石碑中保存比較完整、字體比較清晰的少數作品之一，實爲漢碑、漢隸之精品。

《曹全碑》流傳範本眾多，本書所用碑陽版本爲日本聽冰閣舊藏之明拓未斷本，原爲清初梁清標、王瓘故藏；碑陰所用版本爲日本聽冰閣舊藏之明拓未斷本，爲王懿榮、王瓘故藏；碑之全拓係后補。此拓本殘損極少，字口寬而清晰，筆精墨妙，是臨習之佳本。

爲便於讀者規範識讀，碑文中的异體字在釋文改爲正體字，并附局部放大及鄧散木《怎樣臨帖》《書法學習必讀》中關于隸書寫法、執筆、用墨、臨摹等內容，供讀者參考。

君諱全，字景完，敦煌效穀人也。其先蓋周之胄，武王秉乾之機，翦伐殷商，既定爾勳，福祿攸同，封弟叔振鐸于曹國，因氏焉。秦漢之際，曹參夾輔王室，世宗廓土斥竟，子孫遷于雍州之郊，分止右扶風，或在安定，或處武都，或居隴西，或家敦煌。枝分葉布，所在為雄。君高祖父敏，舉孝廉，武威長史、巴郡朐忍令、張掖居延都尉，曾祖父述，孝廉、謁者、金城長史、夏陽令、蜀郡西部都尉，祖父鳳，孝廉、張掖屬國都尉丞、右扶風隃麋侯相、金城西部都尉、北地太守。父琫，少貫名州郡，不幸早世，是以位不副德。君童齔好學，甄極瑟緯，無文不綜。賢孝之性，根生於心，收養季祖母，供事繼母，先意承志，存亡之敬，禮無遺闕。是以鄉人為之諺曰：重親致歡曹景完。易世載德，不隕其名。及其從政，清擬夷齊，直慕史魚，歷郡右職，上計掾史，仍辟涼州，常為治中、別駕，紀綱萬里，朋塢守國，拜西域戊部司馬。時疏勒國王和德，弑父篡位，不供職貢，君興師征討，有吳起、孫臏之妙，還師振旅，諸國禮遺，且二百萬，悉以薄官。遷右扶風槐里令，遭同產弟憂，棄官。續遇禁罔，潛隱家巷七年。光和六年，復舉孝廉。七年三月，除郎中，拜酒泉祿福長。訞賊張角，起兵幽冀，兗、豫、荊、楊同時並動，而縣民郭家等，復造逆亂，燔燒城寺，萬民騷擾，人褱不安，三郡告急，羽檄仍至。於時聖主諮諏，群僚咸曰君哉！轉拜郃陽令。收養姜孤，賑贍卹救，恤民之要，存慰高年，撫育鰥寡，以家錢糴米粟，賜癃盲。大女桃婓等，合七首藥神明膏，親至離亭，部吏王宰、程橫等，賦與有疾者，咸蒙瘳悆。惠政之流，甚於置郵。門下掾王敞、錄事掾王畢、主簿王歷、戶曹掾秦尚、功曹史王顓等，嘉慕奚斯，考甫之美，乃共刊石紀功。其辭曰：

懿明后，德義章，貢王庭，征鬼方。威布烈，安殊荒，還師旅，臨東羌。敷惠沾渥，吏民歡，賑贍卹，民給足。君高升，極鼎足。

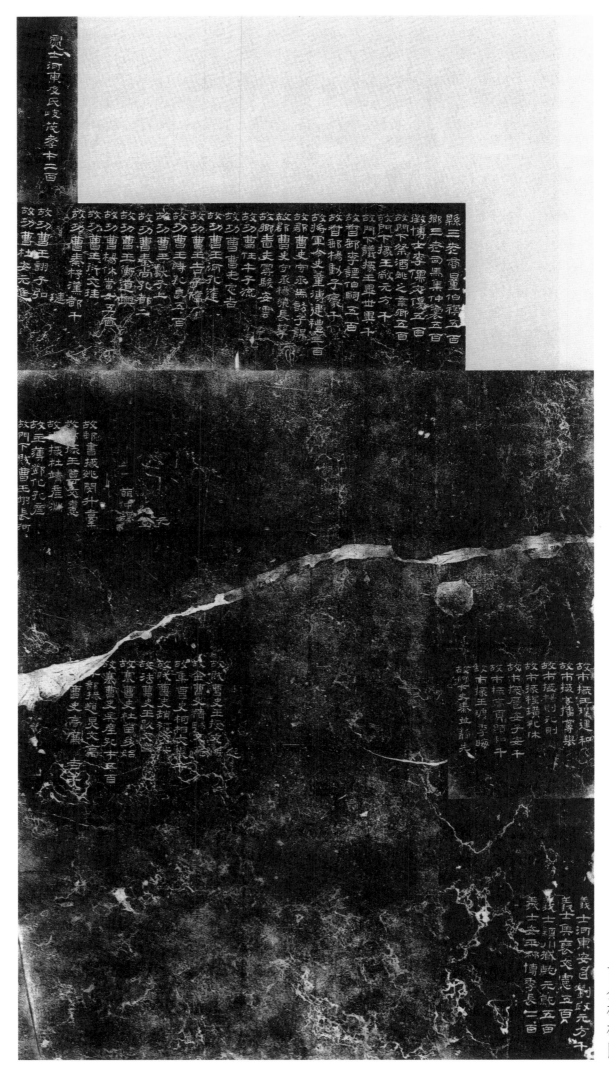

東漢 曹全碑

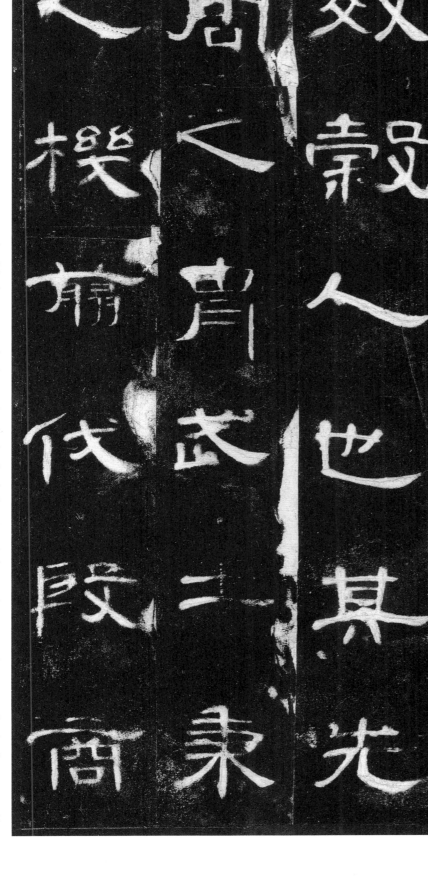

君諱全字景完敦　煌效穀人也其先　蓋周之冑武王秉　乾之機蕭伐殷商

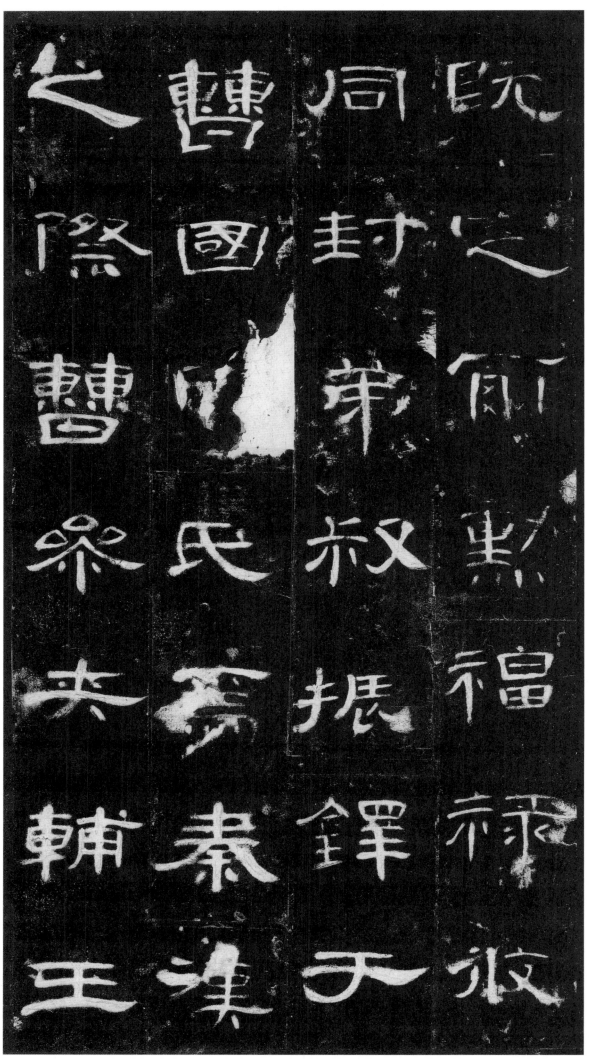

既定爾勛福祿攸

同封弟叔振鐸于

曹國因氏焉秦漢

之際曹參夾輔王

東漢 曹全碑

室世宗廓土斥竟

子孫遷于雍州之

郊分止右扶風或

在安定或處武都

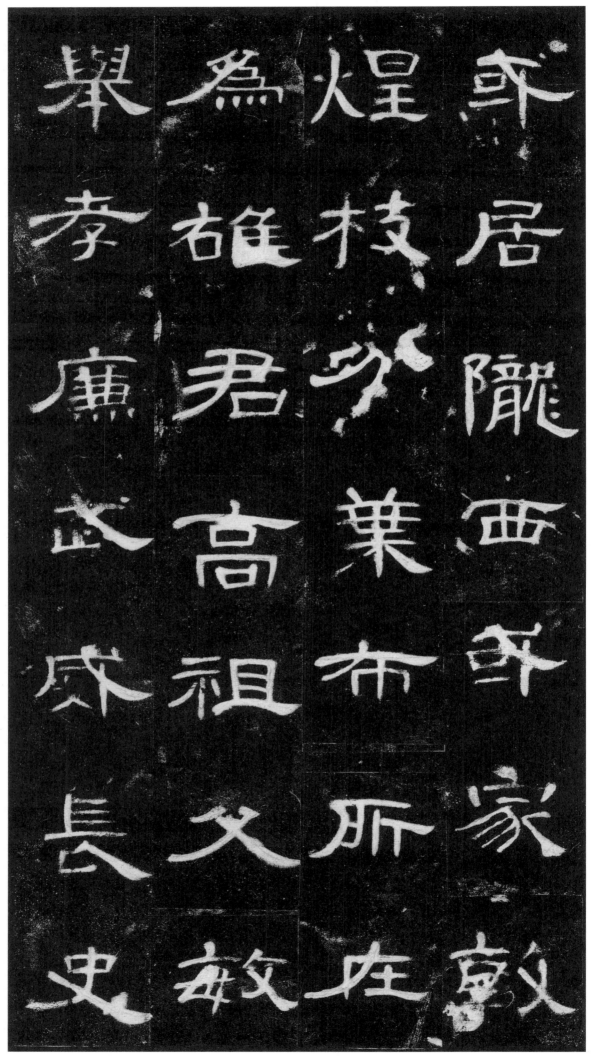

或居隴西或家敦　煌枝分葉布所在　為雄君高祖父敏　舉孝廉武威長史

東漢　曹全碑

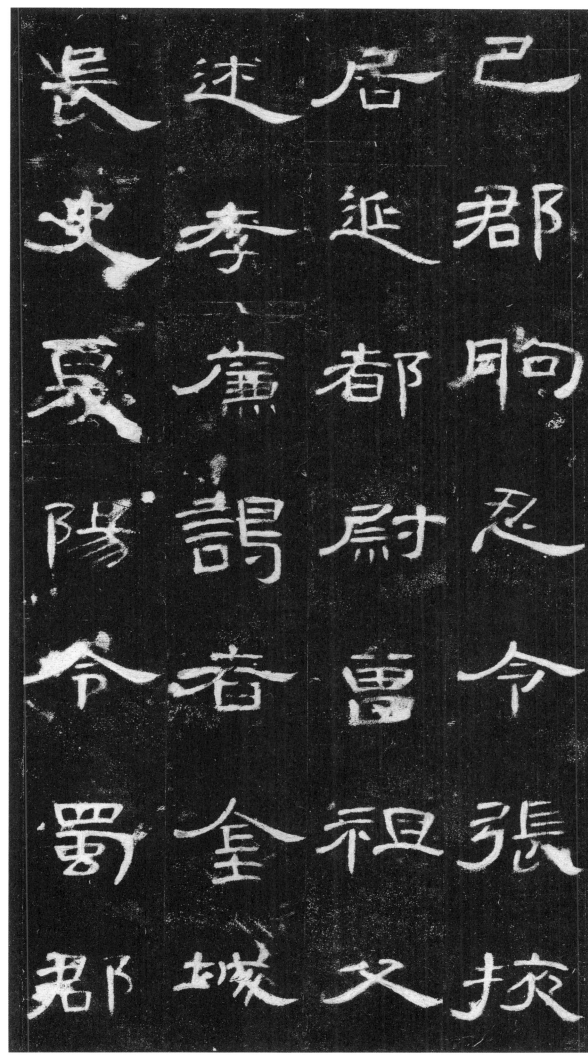

巴郡朐忍令張掖　居延都尉曾祖父　述孝廉謁者金城　長史夏陽令蜀郡

侯相　尉　孝　西
相金　丞　廉　部
城　右　張　都
西　扶　披　尉
部　風　屬　祖
都　隃　國　父
　　糜　都　鳳

西部都尉祖父鳳　孝廉張披屬國都　尉丞右扶風隃糜　侯相金城西部都

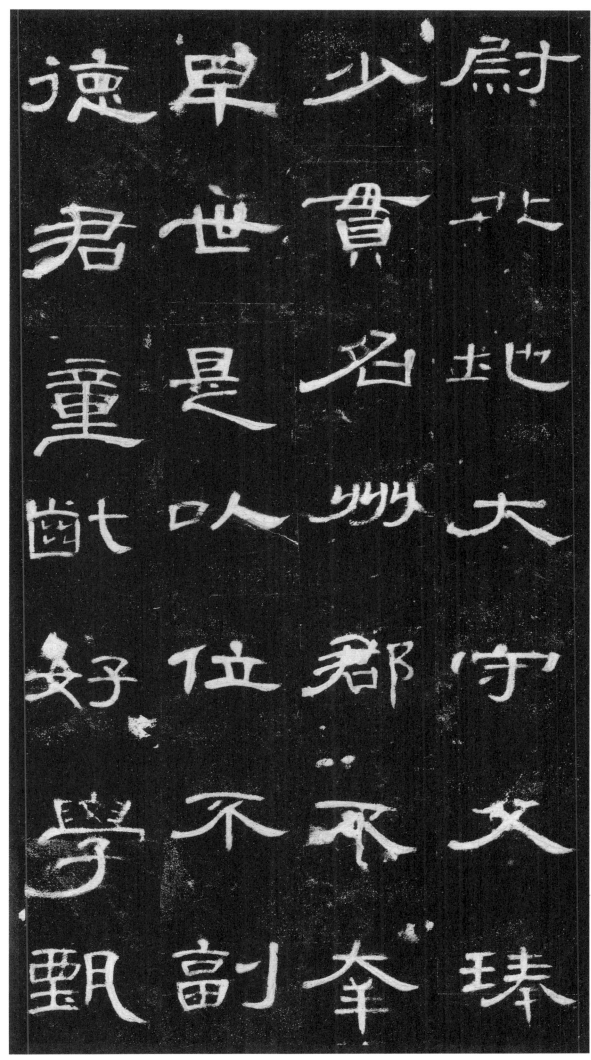

尉北地太守父瑾　少貫名州郡不幸　早世是以位不副　德君童龀好學甄

極毖緯無文不綜
賢孝之性根生於
心收養季祖母供
事繼母先意承志

東漢　曹全碑

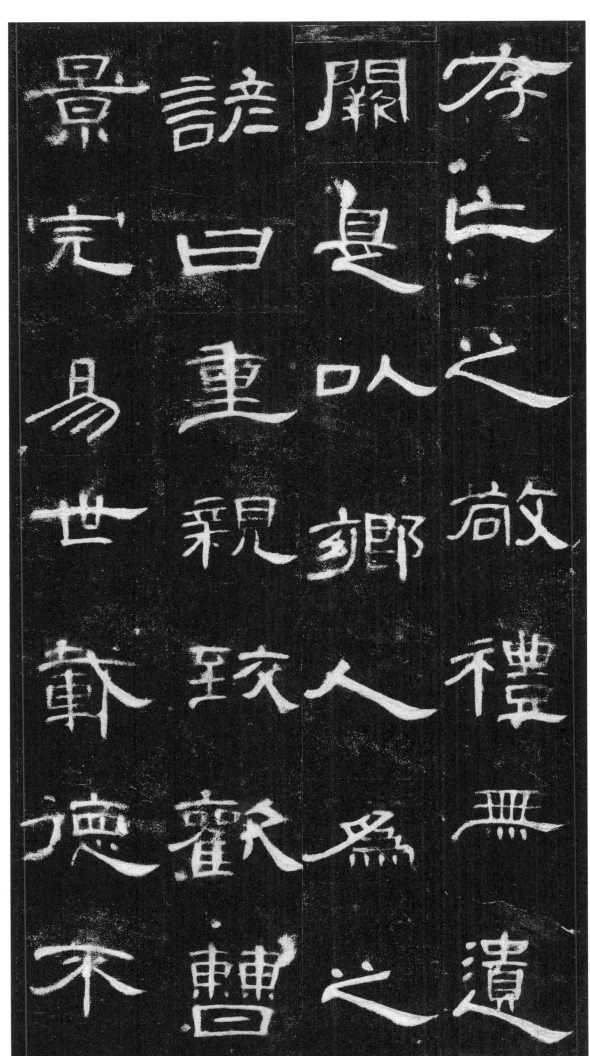

存亡之敬禮無遺

闕是以鄉人爲之

諺曰重親致歡曹

景完易世載德不

隉其名及其從政

清擬夷齊直慕史

魚歷郡右職上計

掾史仍辟涼州常

德遠
遠近
近憚
憚威
威建
建寧
寧

二
年
舉
孝
廉
除
郎

中
拜
西
域
戊
部
司

馬
時
疏
勒
國
王
和

德遠近憚威建寧　二年舉孝廉除郎　中拜西域戊部司　馬時疏勒國王和

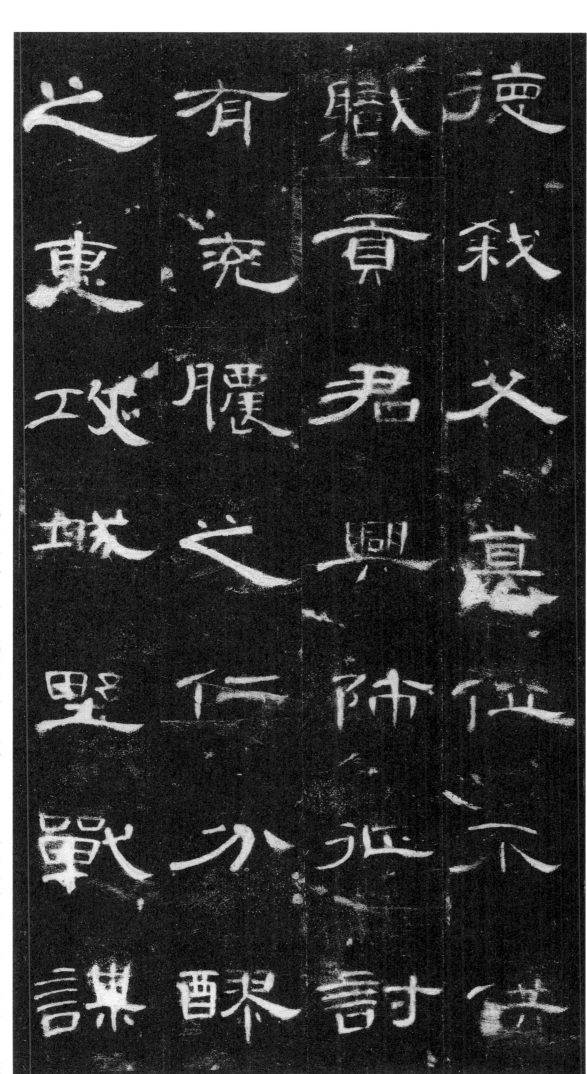

德弒父篡位不供　職貢君興師征討　有兗膿之仁分醪　之惠攻城野戰謀

若涌泉威牟诸赍
和德面缚归死还
师振旅诸国礼遗
且二百万悉以薄

若涌泉威牟诸赍
和德面缚归死还
师振旅诸国礼遗
且二

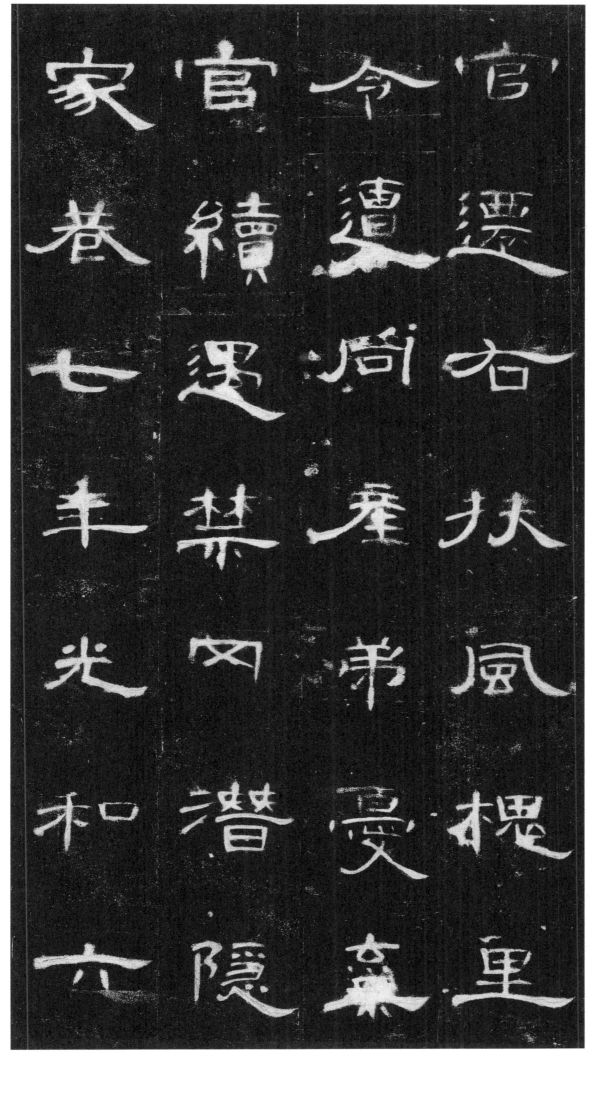

官遷右扶風槐里 令遭同產弟憂棄 官續遇禁網潛隱 家巷七年光和六

秦頡夏舉孝廉七

角泉三

起祿月

進福除

幽長郎

襄誃中

寇隊拜

豫張酒

年復舉孝廉七年　三月除郎中拜酒　泉祿福長妖賊張　角起兵幽冀兖豫

東漢 曹全碑

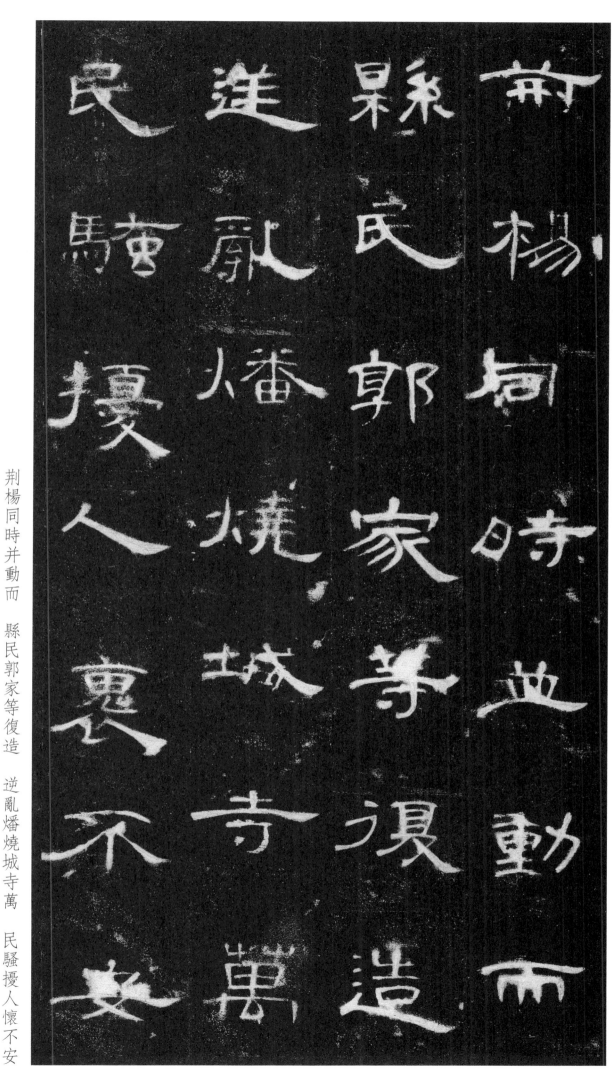

荆楊同時并動而

縣民郭家等復造

逆亂燔燒城寺萬

民騷擾人懷不安

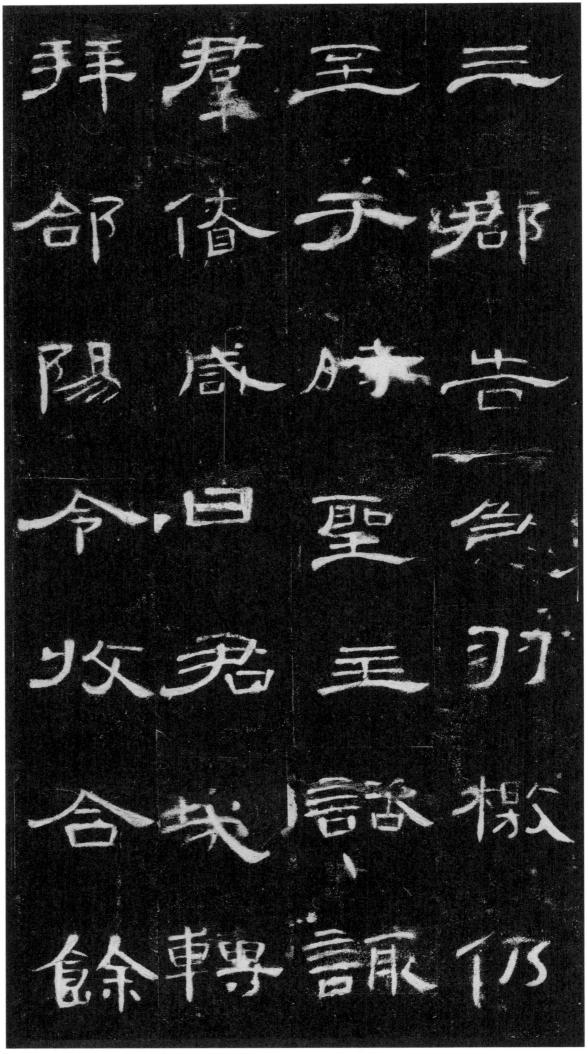

三郡告急羽檄仍　至于时圣主谘诹　群僚咸曰君哉转　拜郃阳令收合馀

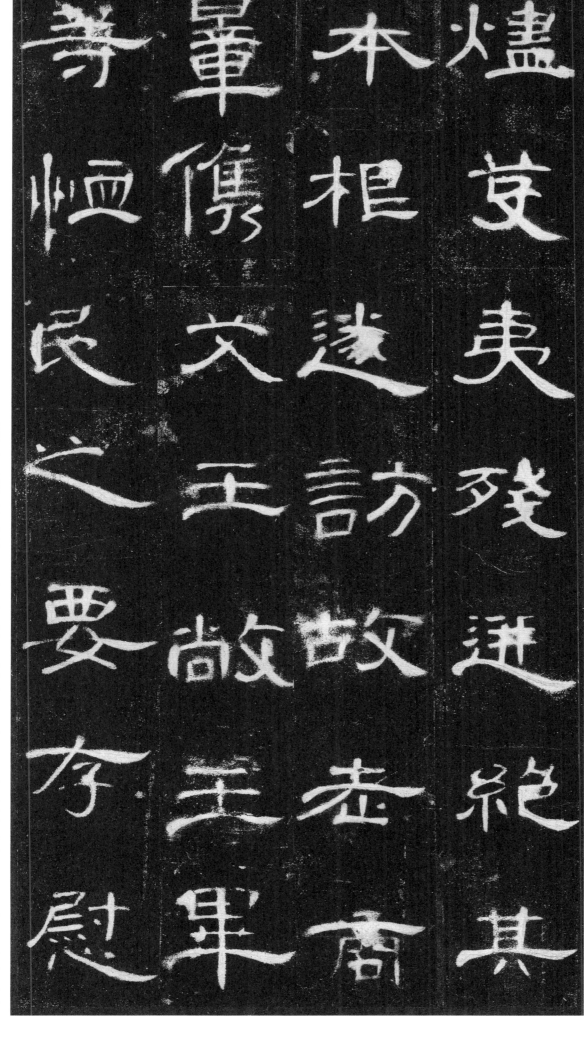

爐茇夷殘迸絶其　本根遂訪故老商　量儁艾王敞王畢　等恤民之要存慰

人美书谱

隶书

高年撫育鰥寡以　家錢糴米粟賜癃　盲大女桃斐等合　七首藥神明膏親

高年撫育解寡以
家錢糴米棄賜
肯大女桃斐等合
七首藥神明膏親

東漢　曹全碑

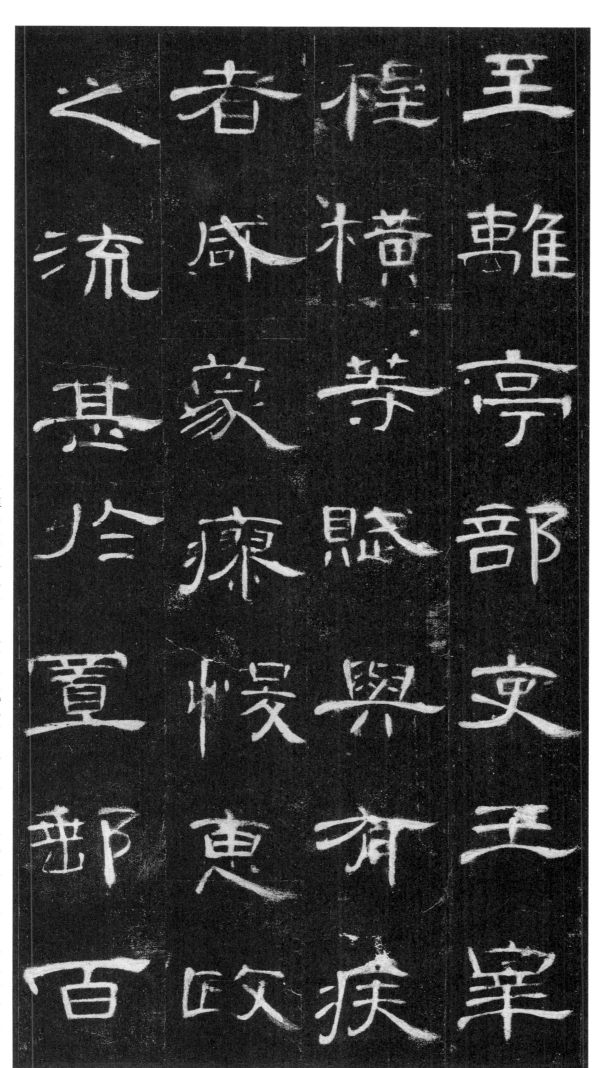

至離亭部吏王宰　程橫等賦與有疾　者咸蒙瘳悛惠政　之流甚於置郵百

娃
綏
負
反
如

戢
治
庸
屋
市
肆
剡

陳
風
雨
時
節
歲
獲

豐
年
襄
夫
織
婦
百

姓褵負反者如雲　戢治墻屋市肆列　陳風雨時節歲獲　豐年農夫織婦百

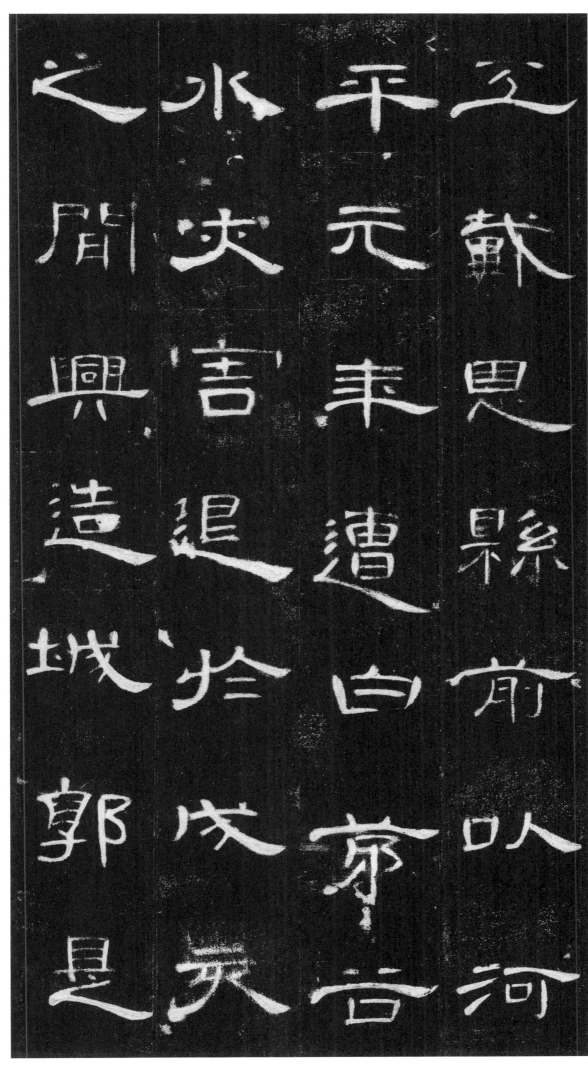

工戴恩縣前以河　平元年遭白茅谷　水災害退於戌亥　之間興造城郭是

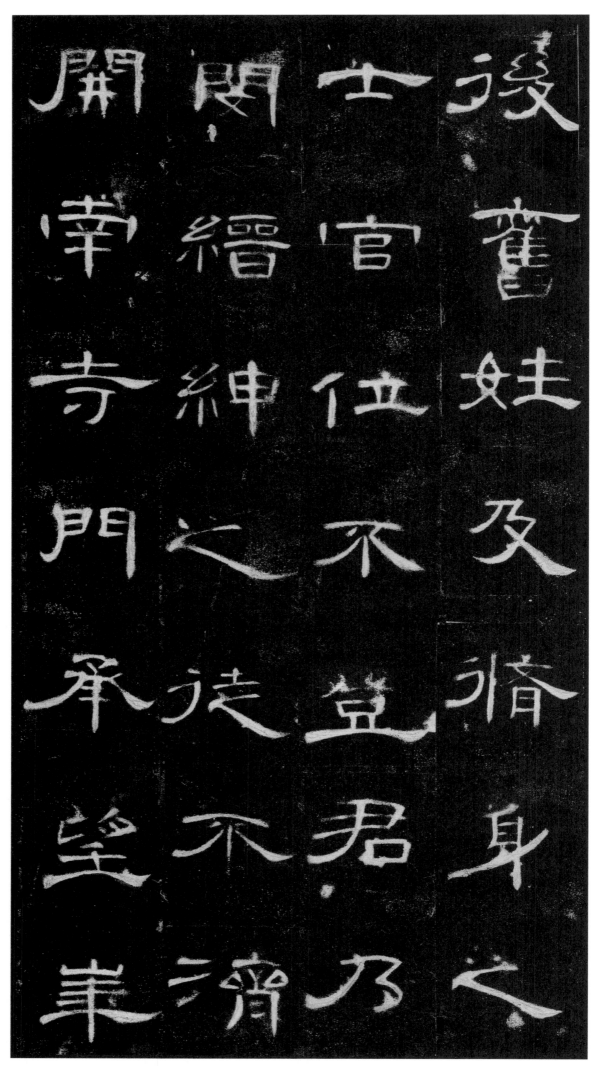

後舊姓及修身之　士官位不登君乃　閔縉紳之徒不濟　開南寺門承望華

東漢 曹全碑

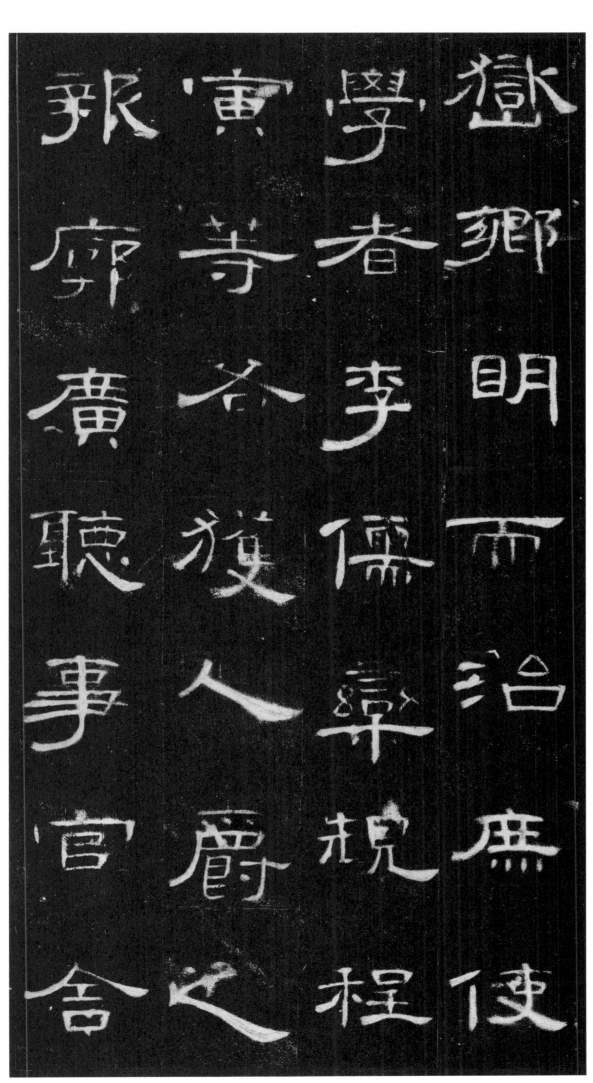

嶽鄉明而治庶使
學者李儒欒規程
寅等各獲人爵之
報廓廣聽事官舍

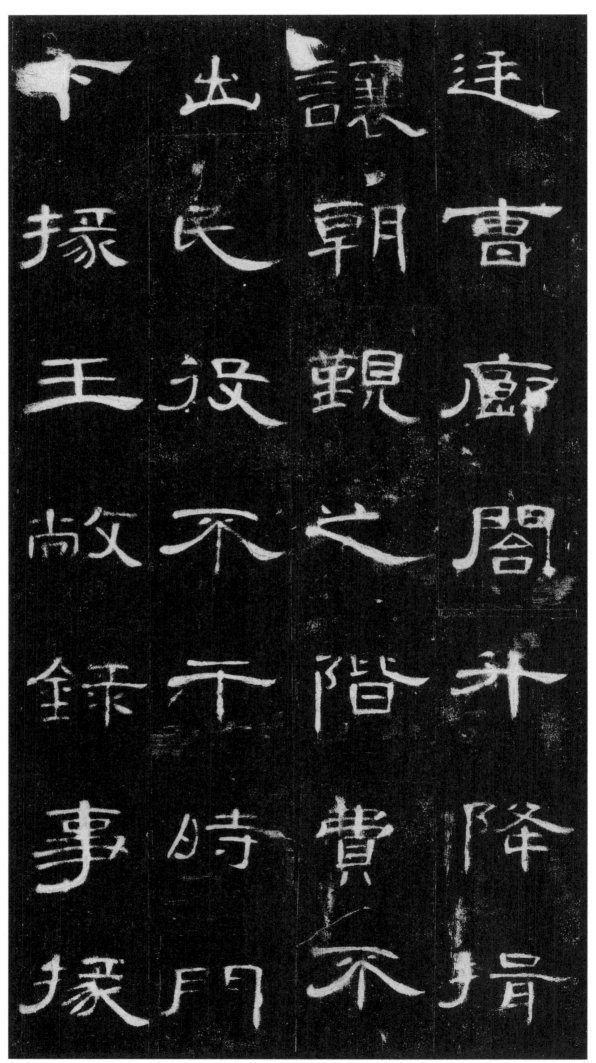

廷曹廊閣升降揖　讓朝覲之階費不　出民役不干時門　下掾王敞録事掾

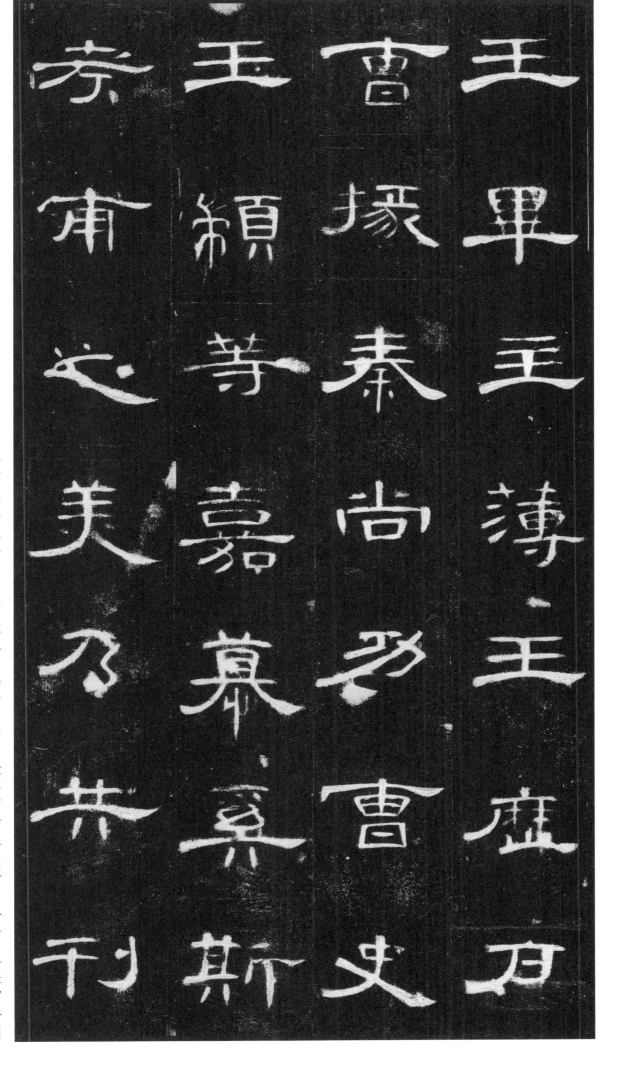

王畢主簿王歷戶 曹掾秦尚功曹史 王顥等嘉慕奚斯 考甫之美乃共刊

烈　王　懿　后
安　庭　明　纪

殊　征　后　功

荒　鬼　德　其

還　方　義　辭

师　威　章　曰

旅　布　贡

東漢　曹全碑

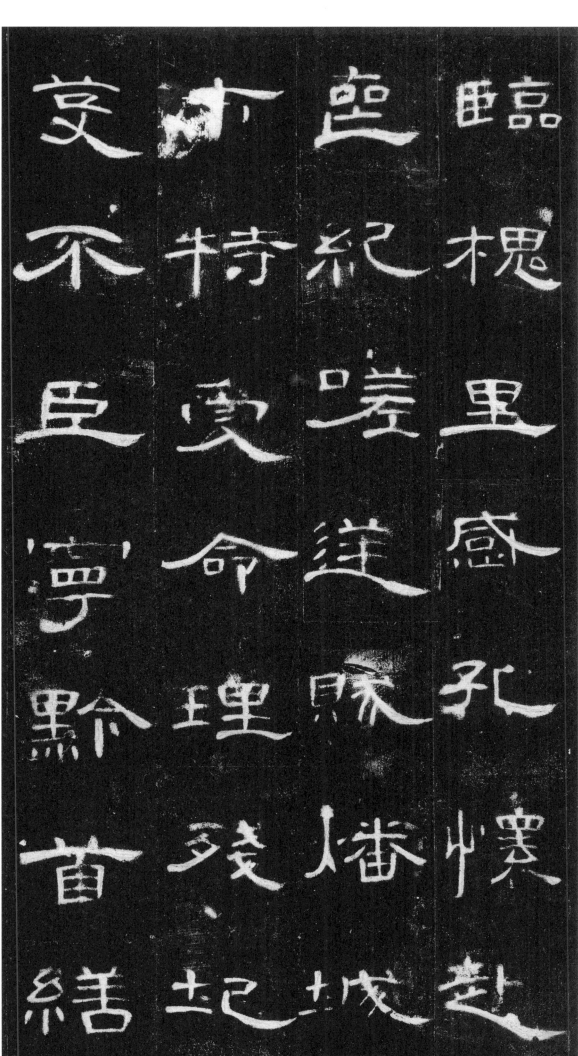

臨槐里感孔懷赴
　喪紀嗟逆賊燔城
　市特受命理殘圮
　芟不臣寧黔首繕

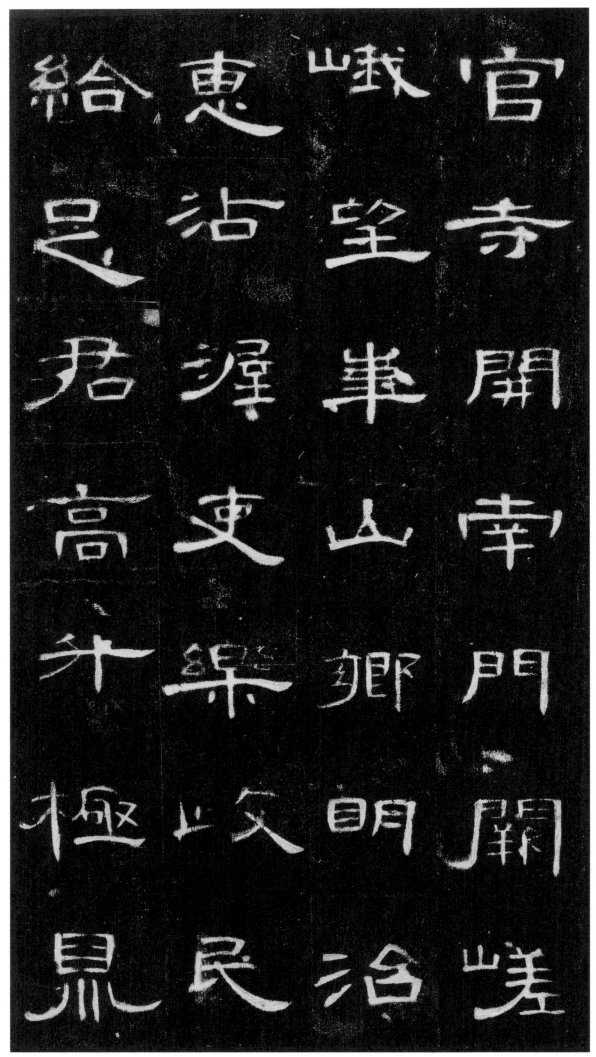

官寺開南門闕嵯　峨望華山鄉明治　惠沾渥吏樂政民　給足君高升極鼎

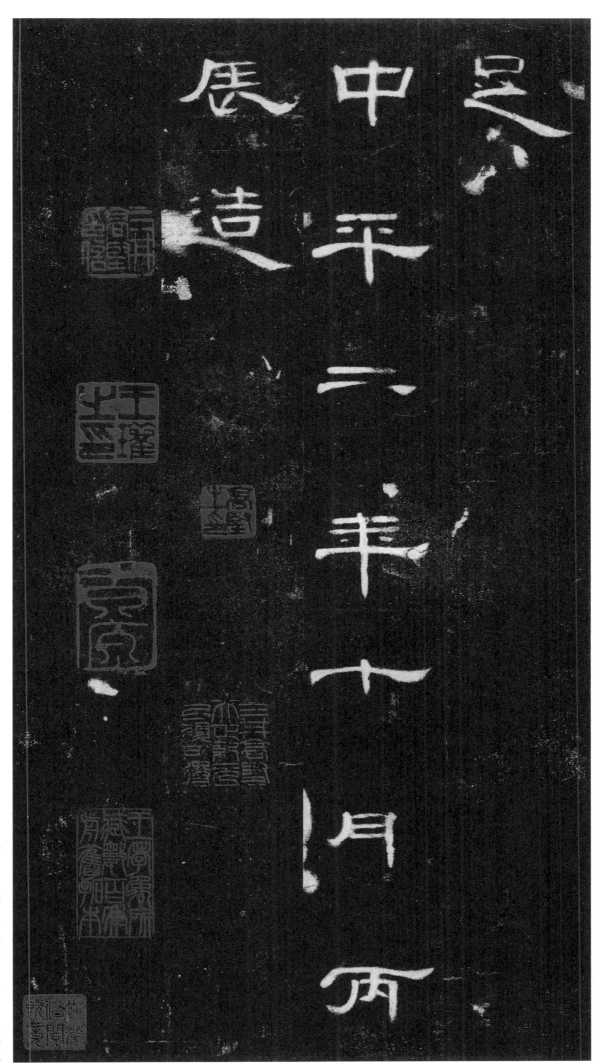

足　中平二年十月丙　辰造

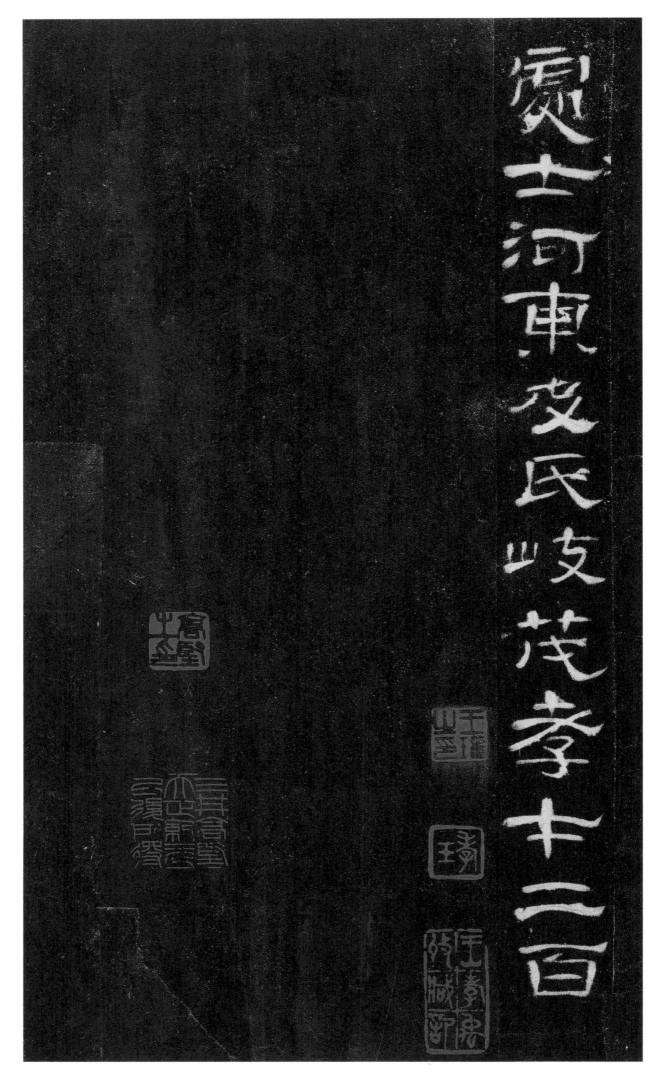

處士河東皮氏岐茂孝才二百

縣三老商量伯祺五百　鄉三老司馬集仲裳五百　徵博士李儒文優五百　故門下祭酒姚之辛卿五百　故門下掾王敞元方千

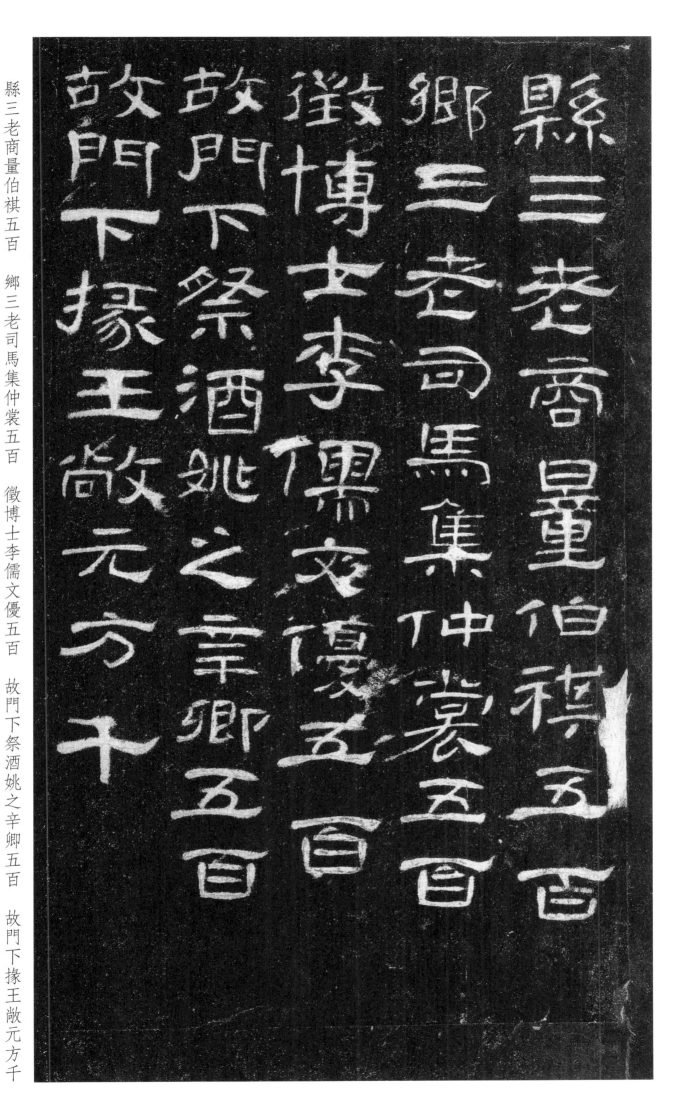

故門下議掾王畢世異千　故督郵李譚伯嗣五百　故督郵楊勳子豪千　故將軍令史董溥建禮三百　故郡曹史守丞馬訪子謀

故門下議掾王畢世異千

故督郵李譚伯嗣五百

故督郵楊勳子豪千

故將軍令史董溥建禮三百

故郡曹史守丞馬訪子謀

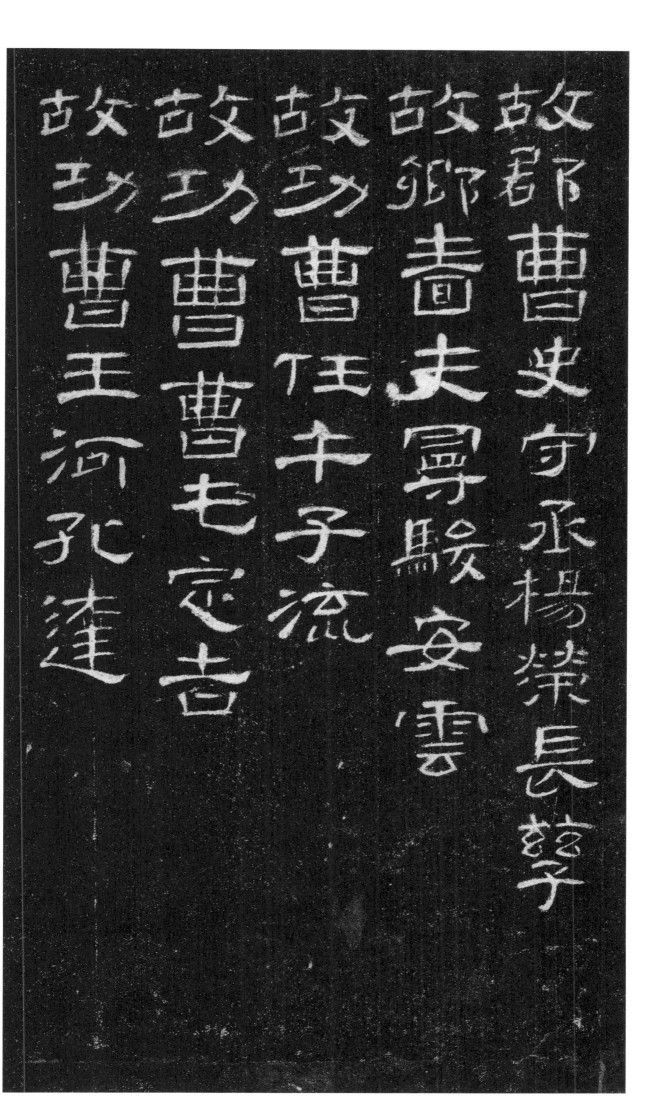

故郡曹史守丞楊榮長孳　故鄉嗇夫曼駿安雲　故功曹任午子流　故功曹曹屯定吉　故功曹王河孔達

故功曹王吉子僑　故功曹王時孔良五百　故功曹王獻子上　故功曹秦尚孔都二　故功曹王衡道興

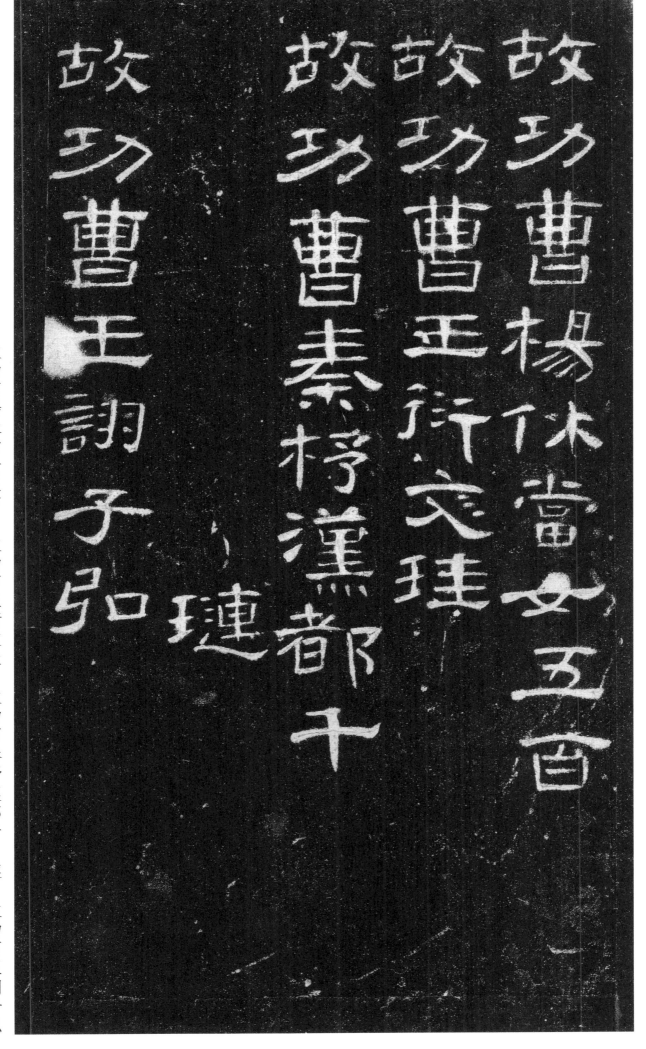

故功曹楊休當女五百　故功曹王衍文圭　故功曹秦杼漢都千　璉　故功曹王詡子弘

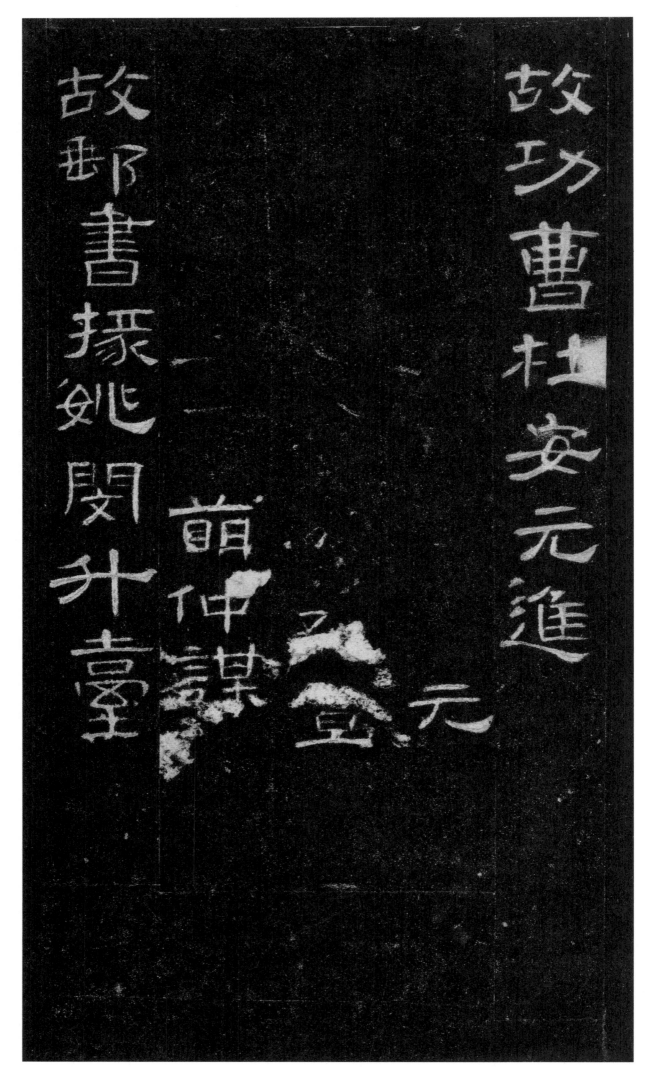

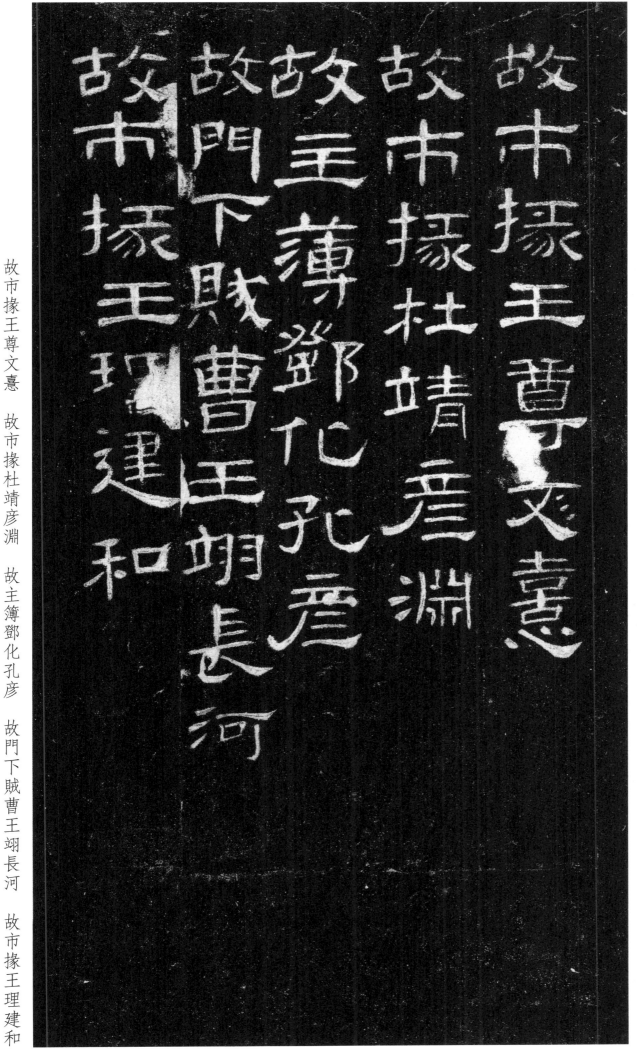

故市掾王尊文憙　故市掾杜靖彦淵　故主簿鄧化孔彦　故門下賊曹王翊長河　故市掾王理建和

故市掾成播曼舉　故市掾楊則孔則　故市掾程璜孔休　故市掾尩安子安千　故市掾高頁顯和千

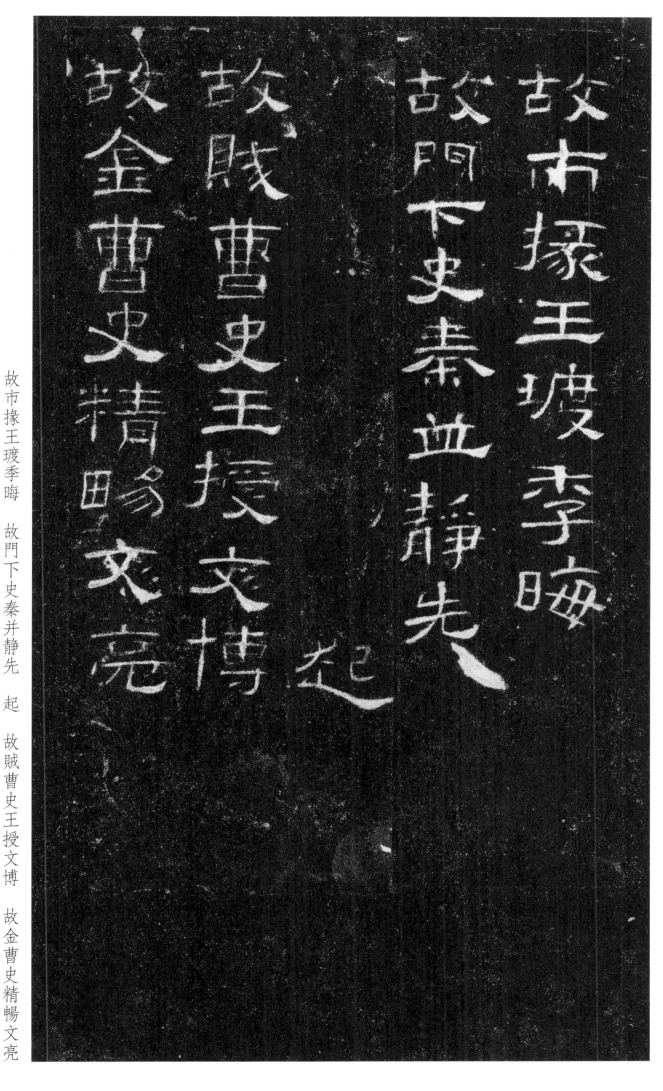

故市掾王瓊季晦　故門下史秦并靜先　起　故賊曹史王授文博　故金曹史精暢文亮

故集曹史柯相文举千　故贼曹史赵福文祉　故法曹史王敢文国　故塞曹史杜苗幼始　故塞曹史吴产孔才五百

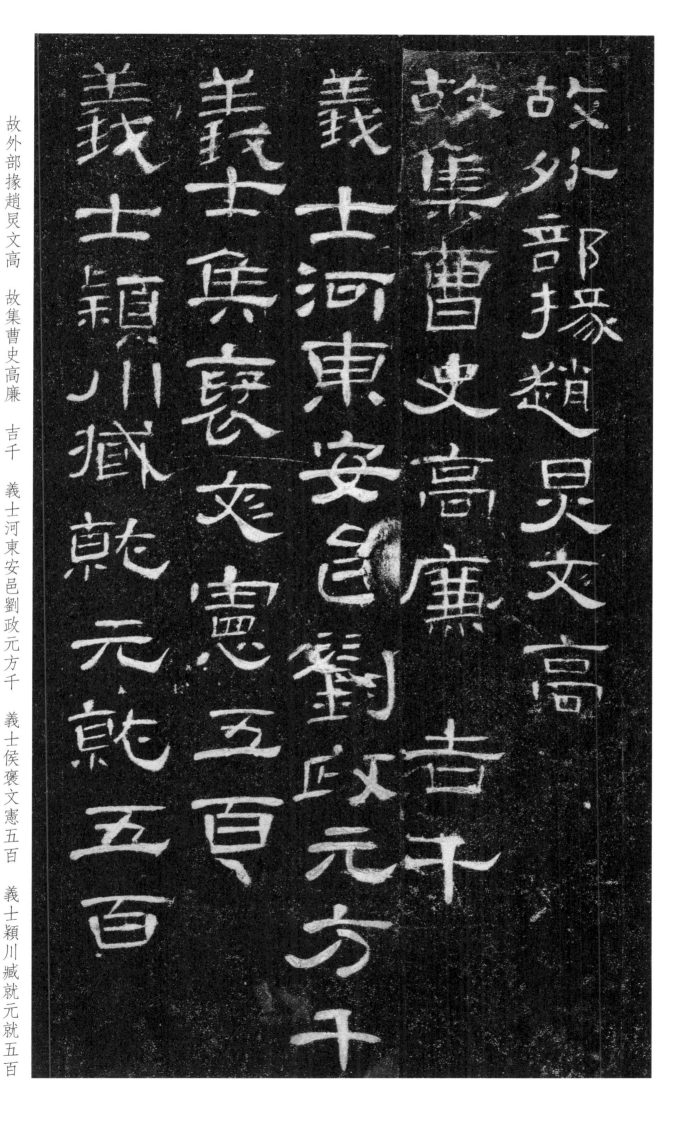

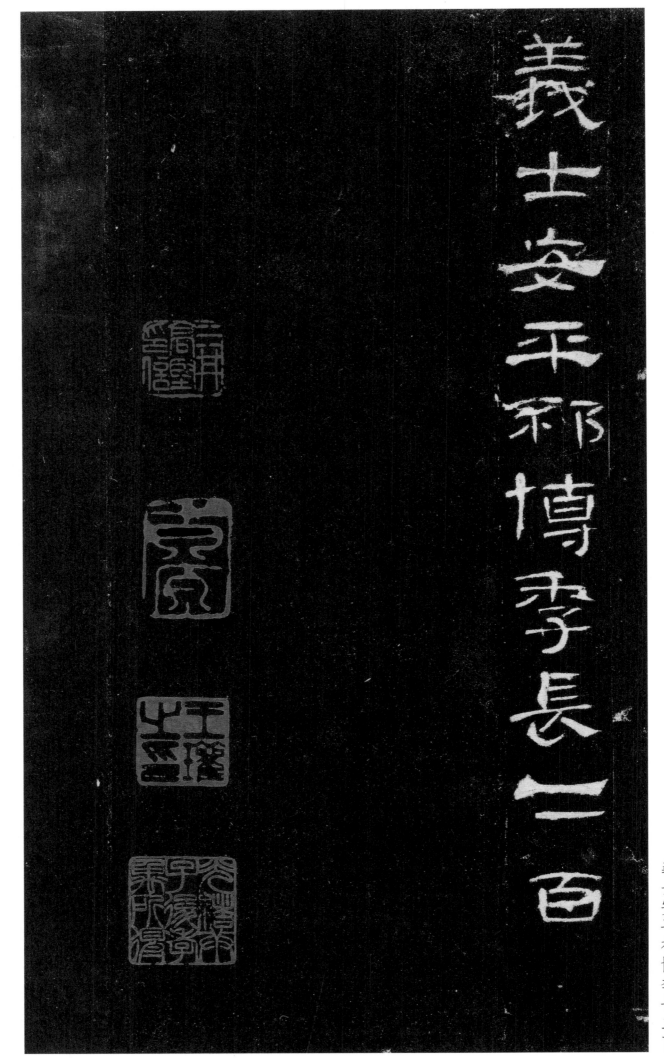

碑出土在前明萬歷時因寧宴先闕陵乃中斷有裂文
陵乃乾宇作車旁余所見舊本乾宇多未損因寧則
無不闕者今歲夏始尋此因寧完善　　　　乃出土宴初
拓也爰重裝治當永珍、
同治乙丑十一月小寒節書于亳師寓齋

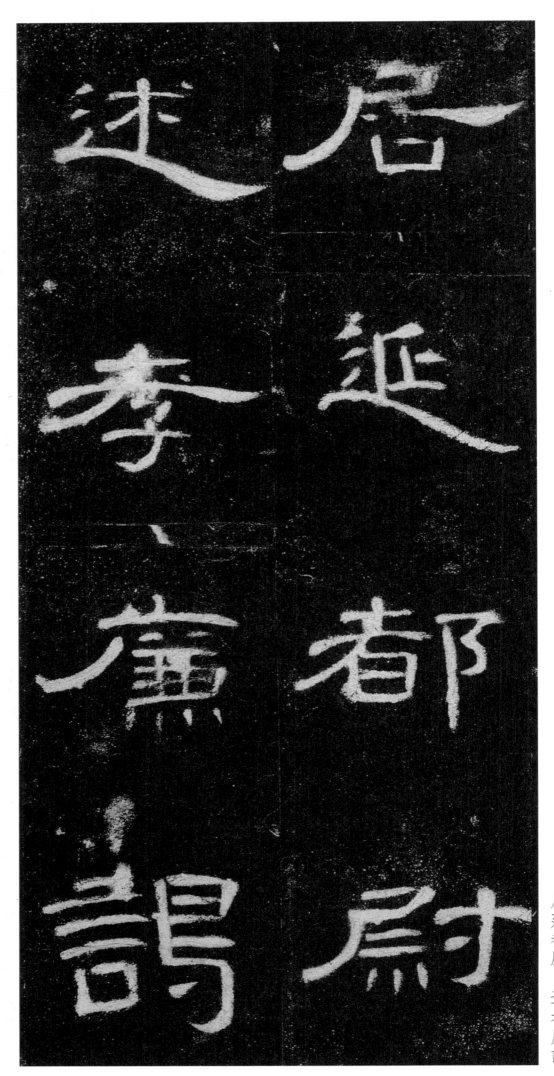

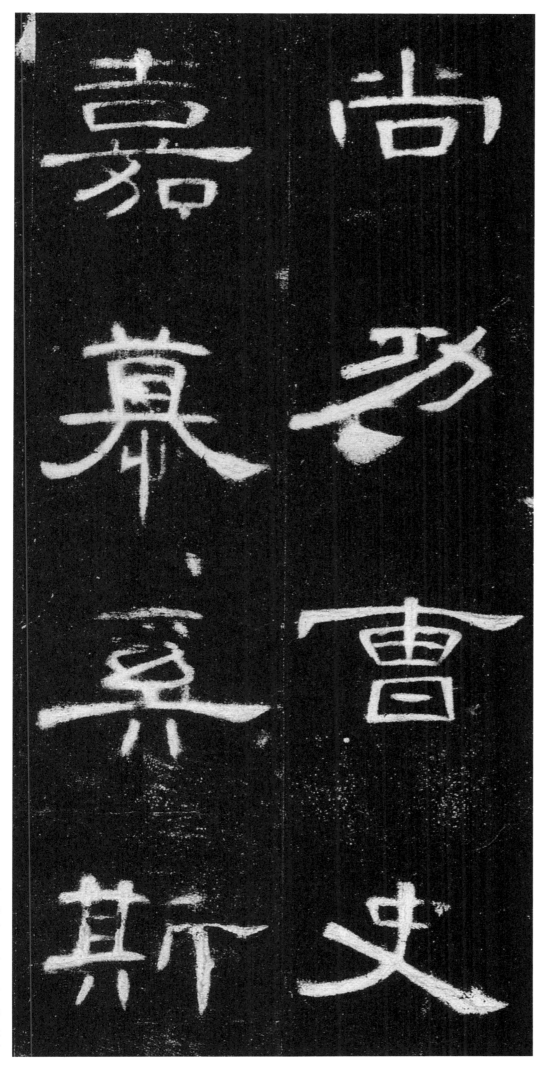

隸書寫法

就漢字書體演變歷史來說，隸書是從篆書裏蛻化出來的。篆書的筆道勻圓均稱，隸書的筆道變爲方正平直，其結體與楷書相仿，可以說是楷書形式的胚胎，所以衹要是認識楷書的人，對一般的隸書都能認識，不像篆書那樣，非對文字學有相當修養的人才認識。

隸書，前人分爲『隸』和『八分』兩種，没有挑脚的是『隸』，有挑脚的是『八分』。其實『隸』跟『八分』，衹是部分筆畫寫法上的差異，不是兩種書體，並無劃分的必要。此外還有『秦隸』『漢隸』或『古隸』『今隸』之分，不過是根據時代先後而假定的不同名稱。所以這裏統稱爲隸書。

隸書不同于楷書的是，楷書的筆畫分別向上下左右四面發展，而隸書的筆畫，則像『八』字那樣，衹向左右兩邊發展（『八分』之名，由此而來）。隸書跟楷書最大的區別，表現在下列這些筆畫上：

點

頂點，用于『亠』『宀』等，寫法與歐字『宀』的頂點同。

頂點，用于『亠』『宀』等，寫法與歐字『戈』的角點同。

一頂點，用于『主』等，寫法同橫畫。

頂點，用于『言』等，寫法同橫畫。

左點，用于『灬』『糸』等，寫法如 。

右點，用于『寸』等，寫法如 。

左點，用于『火』等，寫法如 。

右點，用于『羊』『类』等，右點，用于『共』『糸』等，寫

法如 。

橫

隸書的一般橫畫跟楷書一樣。不過楷書橫畫的收筆作三角形如一，隸書收筆到末了不折向右下作三角形，而是將筆一提，使成乀形即可。其在字上部和底部的橫畫則作乀，寫法與楷書的平捺相像。

（圖一）

圖一

竪

隸書裏左邊的竪，絕大多數不作直畫，而跟竪撇一樣作 ，寫法如 ，到末梢時，將筆往下一按，往上一提就完事了。提的時候，有時提得輕些，就寫成 ，有時提得重些，就寫成 。漢碑裏往往有有挑無挑同時並見的，就是這個道理。（圖二）

圖二

撇

隸書的撇，跟楷書寫法完全不同。平撇有順寫的，寫法是 ↘（圖三），有逆寫的，寫法是 ↘（圖四）。直撇與左邊豎畫一樣（圖五）。斜撇一般都作 ノ，唯『人』字的撇作 ノ，起筆重，收筆輕，與楷書的撇有些相像。最特異的為『彳』『亻』的斜撇。『亻』的撇作 ノ，用逆筆，寫法如 ⺅。『彳』旁則作 彳 彳，有逆筆，有順筆，并不一定相同（圖六）。

圖三

圖四

圖五

圖六

捺

隸書的斜捺『乀』，與歐、褚兩派的捺有些相像。有順起的，如 ＼，寫法為 乀；有逆起的，如 ＼，寫法為 乀（圖七）。筆的挑脚也有 乀 和 乀 兩種不同形。前者的寫法是先按後提再挑，後者的寫法是先提後按再挑。提和按是筆鋒在運動中的上下輕重的動態，這不是圖例所能說得明白的，祇有由讀者自己在實踐中去體會，特此附帶聲明。隸書的平捺『乀』，很像褚字的橫畫，也是中間輕細、兩頭用力的，所不同者，褚的橫畫作『一』形，而隸捺則作『乀』形而已。它的起筆，都是逆筆，筆鋒自右向左，向左下方用力一按，隨即提起向右到末梢挑出，挑脚跟斜捺一樣也有方圓兩種形式。方的為 乁，寫法如『⺁』；圓的為 乁，寫法如『⻌』（圖八）。

圖七

圖八

勾

隸書的勾法，不像楷書那樣向左或左上方挑出，而是祇用提法或作捺筆處理。比如『亅』，有作一的，寫法爲 ⺀ （祇專用于『爲』字的『亅』）。『亅』，有作 ⺀ 的，寫法爲 ⺀ （用于『周』『門』等字）。這些都是先按後提，由于提的時候，輕重不等，所以有時挑出得多些，有時挑出得少些，有時甚至沒有挑出來。『亅』，隸書作 ⺀ （用于『亅』）；『乚』，隸書作 ⺀；『乚』，隸書作 ⺀。它們全用的撇、捺法。唯『乚』，有作 ⺀ 的，前者的寫法爲 ⺀，後者法爲 ⺀；一般作 ⺀ 或 ⺀，那是豎畫直的短了些，所以看不出轉折處的接合痕迹。

折

楷書的『乛』，或作『乛』。隸書則作『乛』或『乛』，寫時用翻筆，即橫畫到轉折處筆稍提起，用力一按，再像繞圈兒一樣將筆鋒絞過來轉向下面直下去，其筆勢如 ⺀。又楷書的 ⺀ 作兩筆，隸書祇作一筆寫成 ⺀，其寫法爲 ⺀。例如『口』字，先『丨』，後『乛』，作兩筆寫。從『口』的字和『日』『目』等字的方框，也這樣寫。此外，隸書裏有些偏旁部首和整個字的結構或筆順，與楷書完全兩樣的，下面附列兩張對照表，以供參考。

附：楷書隸書對照表

甲、偏旁部首

楷	隸	附注	楷	隸	附注
亅	亅	先寫中豎。	宀	宀	笔势从左向右。
忄小	忄小	先長豎，次⺀；次亅，末⺀。	扌	才	
之	辶	三笔势向右。	禾	禾	
又	糸		殳	殳	
糸	糸		金	金	
灬	灬		金	金	

隶书凡此⺀不分，凡头的字都写作⺀或⺀⺀。

乙 结体

楷	隶	附注
口	口	同上。
分	分	先丷后刀。
不	不	先一次丿末丶。
為	為	先丿次丿次丶次一末灬。
為	為	四点作灬。
所	所	夕后先丿次一。
麦	麦	先一次丿次一次丿末丅。
之	之	笔顺先丶次一末人。
止	业	先一次丶末一。
以	以	先丿次丶末丶。
心	心	先丶次丿次一末丶。
叔	尗	先丶次丿次丶次一。
州	州	先丶次丿次丶末亅。
州	州	先一次丿次丿末丬。

执笔。

又作字者点须略放篆文,须知点画来历先后,如「左」「右」之不同,还有,写字的人也须略略参考些篆文,要明白每个字的点画构成的来历、先后,例如「左」字典「右」字不同,「刺」「刺」之相异,「刺」字典「刺」字有别,「王」之與「玉」,「王」字典「玉」字,「礻」之與「衤」,「礻」旁與「衤」旁,

左　右

刺（解作戾音）　刺

王　玉

礻　衤

（本文摘自邓散木《怎样临帖》）

以至「泰」、「奉」、「春」，

以至「秦」、「奉」、「泰」、「春」等字，

秦　奉　泰

春

古書譜　春

孫過庭有「執、使、轉、用」之法〔十〕，豈「茍然哉」？

孫過庭提出「執、使、轉、用」的法則，難道是
隨便說說的嗎？

形同體殊，得其源本，斯不浮矣。

真書字形相像，其實結構不同，必須探得
它們的本源，方不致浮而不實。

注一　見注三

注二　顏魯公說：「我聽褚遂良說：『用筆要像圖章
　　印泥，要像錐子畫沙』，起初不能領會。後來
　　過江邊，看見沙灘很平淨，試筆尖的東西在沙
　　上畫字，覺得特別險勁、漂亮，方體味到用
　　筆能像錐子畫沙，自然會顧得沉著。」——澤
　　法十二意

三　懷素曾跟鄔彤（唐·杭州人）學字一次顏魯公
　　問懷素，鄔彤寫字有什麼秘訣，懷素說：鄔
　　彤的字像折釵股。顏說：「折釵股那及屋漏痕
　　好」。懷素聽了，佩服得五體投地，甚至抱住魯
　　公的腿高喊，您說的是——魯公問懷
　　素，你寫字得到什麼秘訣，懷素說，我見
　　夏天的雲奇多奇峰，就學浮空的變化無定可
　　又見牆壁工裂紋，都很自然，不是人工造作可
　　成，我就把「劈折」的道理，結合到書法裏去。」
　　顏魯公聽了，也十分佩服。

四　見前總論注六。

五　這裏的「折」，也就是「轉」，為避免用字重複，
　　所以稱「折」。

六　筆陣圖，相傳是王羲之的老師衛夫人所作這
　　文為劈平，此不是書之題衛夫人筆陣圖後，原
　　後劈平，此不是書，但得其點畫耳。

七　唐穆宗問柳公權「寫字應該怎樣」，柳公權
　　回答：「用筆在心，心正則筆正」。後人稱此居筆
　　諫。

八　王羲之的題衛夫人〈筆陣圖後〉：「意在筆前，
　　然後作字」。

九　「不可以指運筆」

十　孫過庭書譜序：「執，謂淺深長短之類，使，
　　謂縱橫牽掣之類，轉，謂鉤環盤紆之
　　類；用，謂點畫向背之類」。所謂執，即執筆，
　　有淺深長短之分；所謂使，即運筆，有上下左
　　右之別；所謂轉，即行筆的轉折呼應；所謂用，
　　即結構的揖讓向背。

○用墨

凡作楷墨欲乾，然不可太燥；行、草則燥潤相雜，潤
以取妍，燥以取險；墨濃則筆滯，燥則筆枯，尖不可不
知也。

凡寫真書，墨要半乾半溼。但不可太乾；寫行、
草書，墨要半乾半溼。墨過濃，筆鋒就凝滯，墨太
乾，筆鋒就枯燥，這些道理，學者們也不可不
知。

筆欲鋒長勁而圓：長則含墨，可以運動，勁則剛而有力，

圓則妍美。

筆要鋒長，要勁而圓。筆鋒長則蓄墨多，可以便於轉運，勁則有力，圓則妍美。

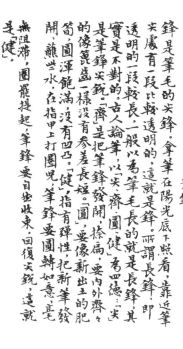

筆頭

筆鋒

「回性」。筆鋒也要求能這樣，如一按攤就彎屈，彎屈後不能回復挺直，又怎能指揮如意呢？所以說筆鋒雖長而不勁，不如不長；雖勁而不圓，不如不勁。要知紙、筆、墨三者，都是書法上的主要助手啊。

鋒是筆毛的尖鋒。拿筆在陽光底下照看，靠近筆夾處有一段比較透明的，這就是鋒，即所謂長鋒，即透明的這一段較長的就是長鋒。其實是不對的。古人論筆以「尖、齊、圓、健」爲四德：尖是筆鋒尖銳。「齊」是把筆鋒發開，捺扁，要像新出土的肥的像蓖盧一樣沒有參差長短。「圓」，要內外齊々的像筆鋒一樣沒有四凸。「健」，指有彈性，把新筆發開，蘸些水在指甲上打圈兒，筆鋒要圓轉如意，毫無阻滯，圓罷提起，筆鋒要自然收束，回復尖銳，這就是「健」。

予嘗評世有三物，用不同而理相似：良弓引之則緩来，舍之則急往，世俗謂之「撅箭」。好刀按之則曲，舍之則勁直如初，世俗謂之「回性」。筆鋒亦欲如此，若一引之後，已曲不復挺之，又安能如人意耶。故長而不勁，不如弗長；勁而不圓，不如弗勁。紙、筆、墨皆書法之助也。

我曾品評過世間有三樣東西。功用不同而道理相近：好的弓拉開時緩々地向身邊過来，一鬆手就很快的彈了回去，世俗稱它「撅箭」。好的刀用手一按就彎曲，一放手就挺直如初，世俗稱它「回性」。

○臨摹 [一]

摹書最易：唐太宗云：「臥王濛 [三] 於紙中，坐徐偃 [四] 於筆下。」 [五] 六：「惟初學者不得不摹，亦以節度其手，易於成就。皆須是古人名筆，置之几案，懸之座右，朝夕諦（詳）觀，思其用筆之理，然後可以摹臨。其次，雙鈎蠟本 [六]，須精意摹搨 [七]，乃不失位置之美耳。臨書易失古人位置，而多得古人筆意；摹書易得古人位置，而多失古人筆意。臨書易進，摹書易忘，經意與不經意也。夫臨摹之際，毫髮失真，則神情頓異，所貴詳謹。

摹寫最容易：唐太宗說：「我能使王濛睡在我的紙上，徐偃坐到我的筆下。」他是借此譬喻来譏笑蕭子雲的。但初學的人，不能不徑摹寫入手，可使手裏有所節制，易於成功。方法是先將古人名跡放在案頭，挂在座旁，朝晚細看，體會其運筆的

理路，等看得精熟，然後再着手摹臨。其次雙
鉤蠟本，必須細心摹搨，方不致失卻原蹟的美
妙位置。臨寫容易失去古人部位，但可多得古
人筆意；摹寫容易失去古人筆意，但往往共
去古人筆意；摹寫容易得到古人部位，但往往共
記，這是經意，不經意的關係。總之，臨摹的時
候，只要絲毫共真，神情頓然迥異，所以一定
要仔細，要謹慎。

此所有蘭亭何翅（啻）數百本 而定武〔己〕爲最佳，
然定武本有數樣，今取諸本參之，其位置、長短、大小、無
不一同，而肥瘠、剛柔、工拙，要妙之處，如人之面，無有同
者。

　　拿蘭亭叙來說，流傳世間的何止幾百本
之多，要算定武本最好，而定武本又有幾種，
拿各種本子參看，其部位、長短、大小，無一不同
可是肥瘦、剛柔、工拙及微妙的地方，就像人
的臉面，沒有一个相同的了。

　　　　　　　　　　　　　　　　也夲聲聘，畢至少長咸
有峻領，茂林脩竹又
滿暎帶左右引以爲

　　　　　　　　　　　　　也夲聲賢，畢至少長咸
有崇山，茂林脩竹又
滿暎帶左右引以爲

　　　　　　　　　　也夲聲賢，畢至少長咸
有崇山，茂林脩竹又
滿暎帶左右引以爲

　　　　也夲聲賢，畢至少長咸
有崇山，茂林脩竹又
滿暎帶左右引以爲

滿暎，業 左若列以爲

以此知定武石刻，又未必得真蹟之風神矣。字書全以風神

超邁為主，刻之金石，其可苟哉？

由此可知定武石刻，也未必真能得到原蹟精神。書法全以風神超逸為主，何況從紙上再移刻之，又徑而刮治之，則瘦者忽變而肥矣。或云「雙鈎時刻到銅器上石頭上，難道可以苟且了事嗎？

雙鈎之法，須得墨暈不出字外，或廓填其內或朱其背[九]正得肥瘦之本體。雖然，尤貴於瘦，使工人刻之，又徑而刮治之，則瘦者忽變而肥矣。或云「雙鈎時須倒置之，則無容私意於其間」。誠使下本明，上紙薄，倒鈎何害；若下本晦，上紙厚，御須能書者發其筆意可也。夫鋒芒圭（稜）角，字之精神，大抵雙鈎多共，此又須朱其背時，稍致意焉。

雙鈎的法則，必須墨線不暈出字外，或在墨線內填墨，或在字跡背面上硃，都一定要恰如原來肥瘦。雖然，最好還是鈎得瘦些，因為工人刻石，經過刮磨，修改，原來瘦的也會變成肥的。有人說：「雙鈎時將原跡顛倒安放，這樣可不致摻入自己的私意」其實原跡清楚，覆紙又薄，倒鈎也沒有什麼不好；如原跡晦暗，覆紙又厚，那就需要會寫字的人來鈎勒，方能闡發它的筆意。一般的說，鋒芒、稜角，是字的精神所在雙

鈎時多數會被丟失，這又是背面上硃時所要精加注意的。

注一 「臨」有三種：一種，用明角或玻璃片畫上方格，格裁九八分，格的大小宜放大的六九宮上。另用紙畫好比原樣放大的格子，放在白帖下面，依著帖字在格上所佔地位瞭臨，這樣叫做「單格臨書」。一種，字帖放在桌上對著字看，一筆寫一筆，看一字寫一字，這樣的筆畫鈎出輪廓叫做雙鈎，再用墨填實，叫做廓填。

二 王濛，字仲祖，東晉時太原人。工草書。

三 徐嶠，無可攷。

四 蕭子雲，字景喬，南朝梁晉陵（江蘇武進）人。善草隸，飛白出名。梁武帝極推重他，唐太宗這兩句話的意思是，我用盡心力就可使王濛徐嶠到我跟前，像蕭子雲有什麼值得欣賞。

五 見晉書唐李宗御製王羲之傳贊。

六 古法將箋紙放在熱熨斗工，用黃蠟塗勻，使它透明，以供鈎摹，稱為蠟本，點稱「硬黃」。後來有了薄油紙，就不名這樣麻煩了。

七 名人墨跡或法帖年久臨晦不明，古法在牆上打七洞，將字帖蒙上油紙，放在洞口，利用洞外陽光透過玻璃板上下面裝着向上發光的電燈，利用透射燈光照明鈎摹，此古法方便得多了。

八 定武蘭亭相傳摹歐陽詢臨本刻石，名「定武蘭亭」。後晉石敬瑭之亂，石被刻到河南開封，又被與丹人搶去，放在定州（河北）定州在唐時設義武軍，後為避宋太宗義諱，改為定武軍，所以稱定武蘭亭。定本六簡。

九 使正面字跡或法帖顯露，時不明的，在背面塗硃，名人墨跡或法帖，稱為「朱背或背朱」。

（本文摘自鄧散木《書法學習必讀》）

图书在版编目（CIP）数据

东汉 《曹全碑》/ 人民美术出版社编. -- 北京：
人民美术出版社, 2023.11
（人美书谱. 隶书）
ISBN 978-7-102-09178-5

Ⅰ. ①东… Ⅱ. ①人… Ⅲ. ①隶书－碑帖－中国－东
汉时代 Ⅳ. ①J292.22

中国国家版本馆CIP数据核字(2023)第091433号

人美书谱　隶书
RENMEI SHUPU LISHU

东汉　曹全碑
DONGHAN　CAO QUAN BEI

编辑出版　人民美术出版社

（北京市朝阳区东三环南路甲3号　邮编：100022）

http://www.renmei.com.cn

发行部：（010）67517799

网购部：（010）67517743

编　　者　人民美术出版社

责任编辑　沙海龙

装帧设计　翟英东

责任校对　姜栋栋

责任印制　胡雨竹

制　　版　朝花制版中心

印　　刷　雅迪云印（天津）科技有限公司

经　　销　全国新华书店

开　本：710mm×1000mm　1／8
印　张：7.5
字　数：10千
版　次：2023年11月　第1版
印　次：2023年11月　第1次印刷
印　数：0001—2000
ISBN 978-7-102-09178-5
定　价：38.00元

如有印装质量问题影响阅读，请与我社联系调换。　（010）67517850